Playtime 陪伴鋼琴系列

拜爾併用曲集

第二級 Level 2

編者｜何真真、劉怡君

音樂編曲製作｜何真真、劉怡君

插圖設計｜Pencil

美術編輯｜沈育姍

出版發行｜麥書國際文化事業有限公司
　　　　　台北市辛亥路一段40號4F
　　　　　TEL：886-2-23636166
　　　　　FAX：886-2-23627353

http：//www.musicmusic.com.tw

郵政劃撥帳號｜17694713

戶名｜麥書國際文化事業有限公司

中華民國96年7月 初版

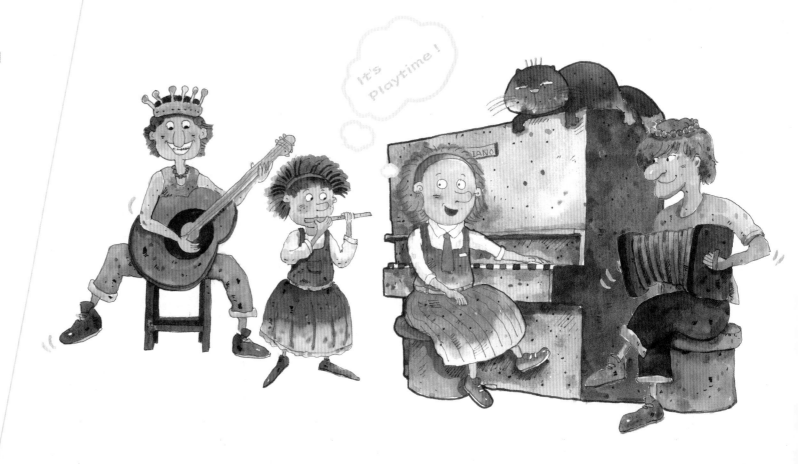

親愛的老師、小朋友：

歡迎來到「陪伴鋼琴系列」playtime 的音樂世界，讓我們一起來彈奏一首首動聽又有趣的曲子及探索各種不同的音樂風格。本系列的鋼琴課程是以拜爾程度為規劃藍本，精心設計出一套確實配合拜爾進度的併用教材，使老師和學習者使用起來容易上手。

本教材製作過程嚴謹，除了在選曲時仔細考慮曲子旋律、音域（手指位置）及難易適性之外，最大的特色是我們為每一首樂曲製作了優美好聽的伴奏卡拉，使學生更容易學習也更愛演奏。伴奏 CD 裡的音樂曲風非常多樣：古典、爵士、搖滾、New Age………甚至中國音樂，相信定能開啟學生的音樂視野，及激發他們的學習興趣！

伴奏卡拉CD也可做為學生音樂會之用，每首曲子皆有前奏、間奏與尾奏，過短的曲子適度反覆，設計完整，是學生鋼琴發表會的良伴。CD內容說明：單數曲目為範例曲，包含有鋼琴部分。雙數曲目為卡拉伴奏，鋼琴部分則是消音。

NO.1
瑪莉晚安

（拜爾1-2程度）
注意事項：前奏4小節 / 間奏4小節

作曲：美國民謠
編曲：劉怡君

CD/01.02

右手　Moderato（♩ = 100）

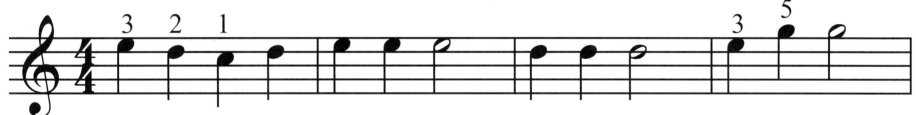

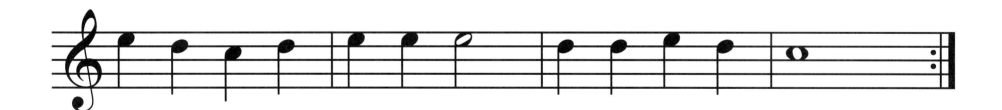

NO.2
瑪莉早安

（拜爾1-2程度）

注意事項：前奏4小節 / 間奏4小節

作曲：美國民謠
編曲：劉怡君

CD/03.04

左手　**Allegretto**（♩ = 118）

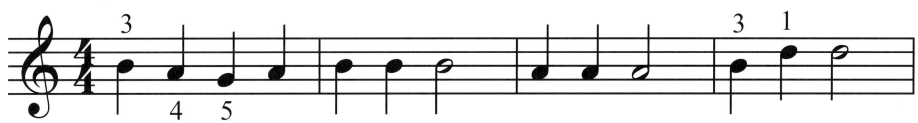

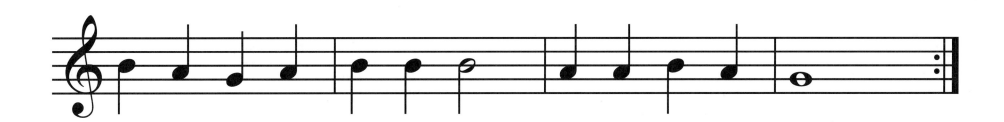

NO.3
ㄚㄚ鴨

（拜爾3-7程度）
注意事項：前奏6小節 / 間奏6小節

作曲：傳統民謠
編曲：何真真

CD/05.06

Allegretto (♩ = 120)

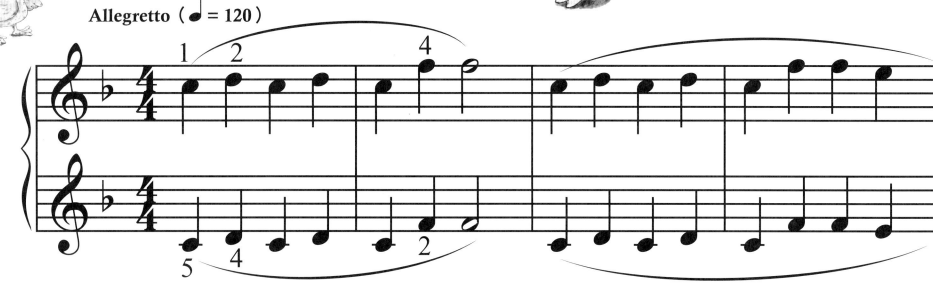

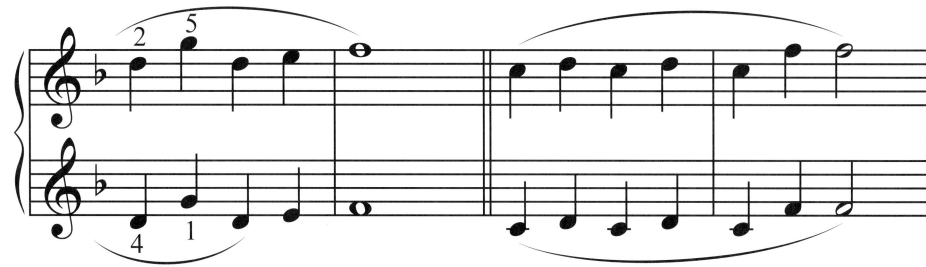

ㄚㄚ鴨

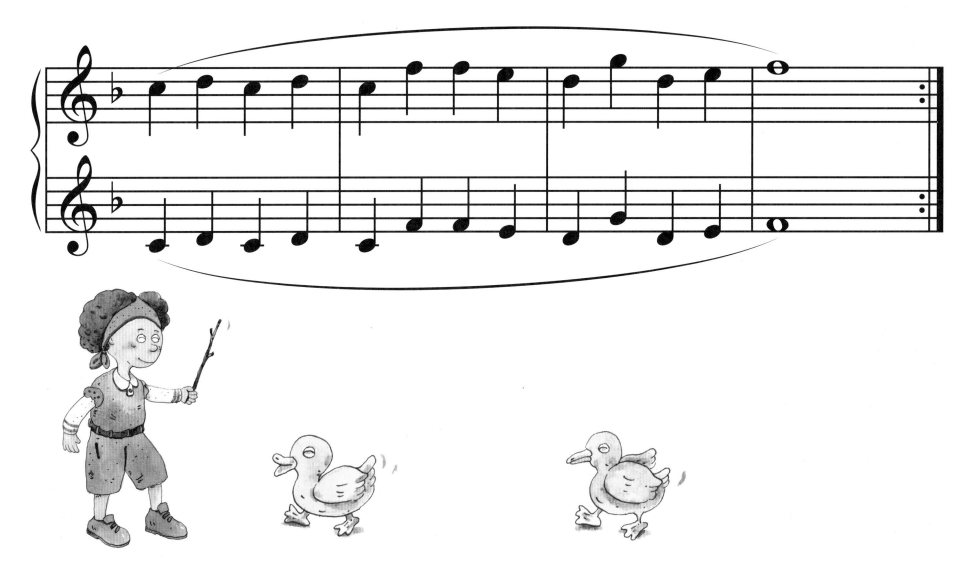

NO.4
我真快樂

（拜爾3-7程度）

注意事項：前奏4小節

作曲：美國民謠
編曲：劉怡君

CD/07.08

Allegro（♩ = 144）

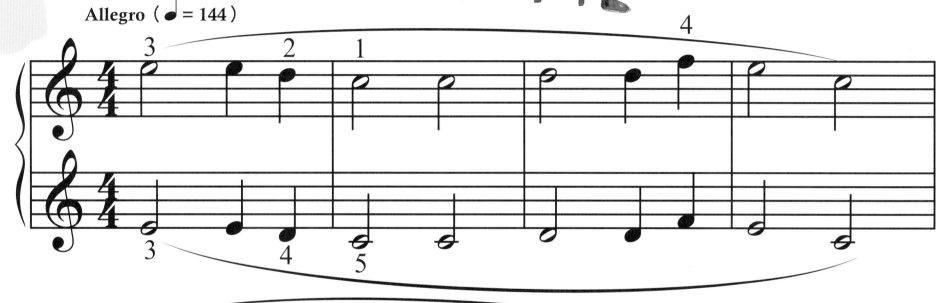

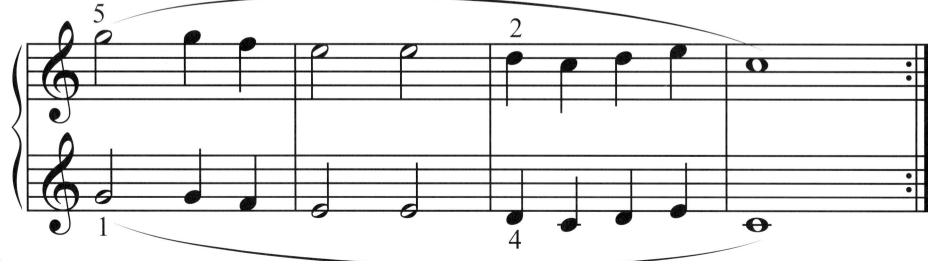

NO.5
小蜜蜂

（拜爾3-7程度）

注意事項：前奏8小節 / 變奏2之前有間奏8小節

作曲：德國歌謠

編曲：何真真

CD/09.10

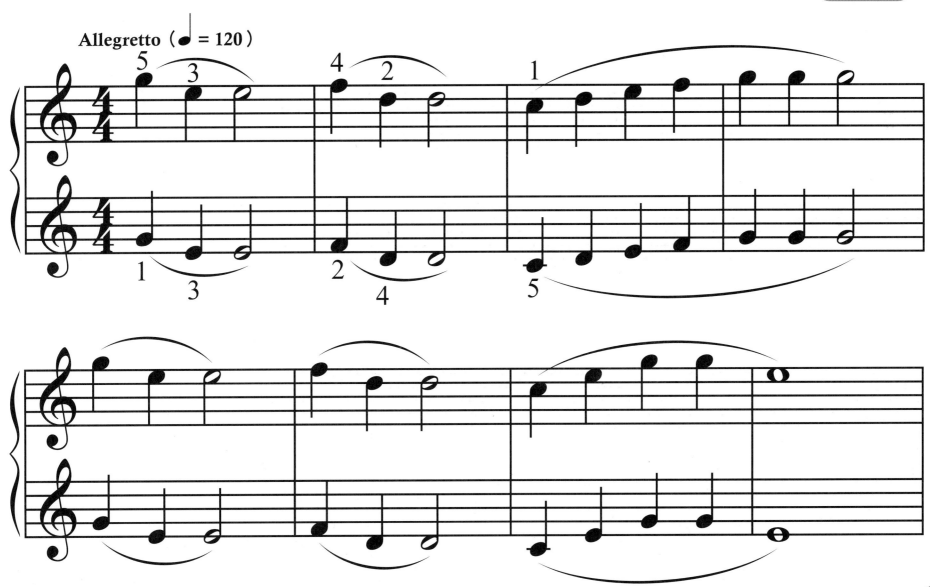

小蜜蜂

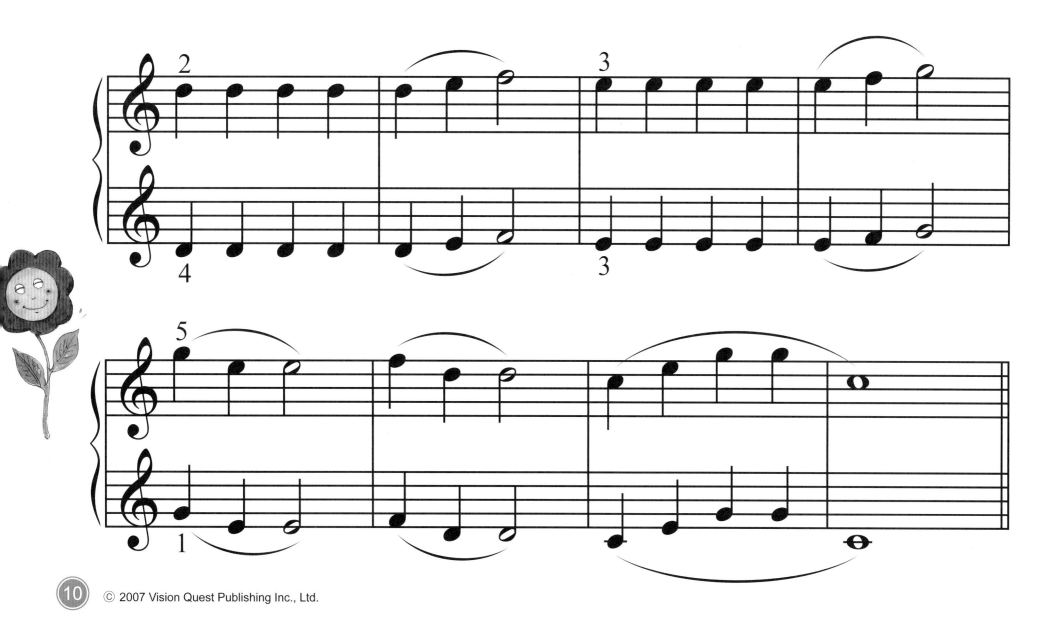

小蜜蜂

變奏1

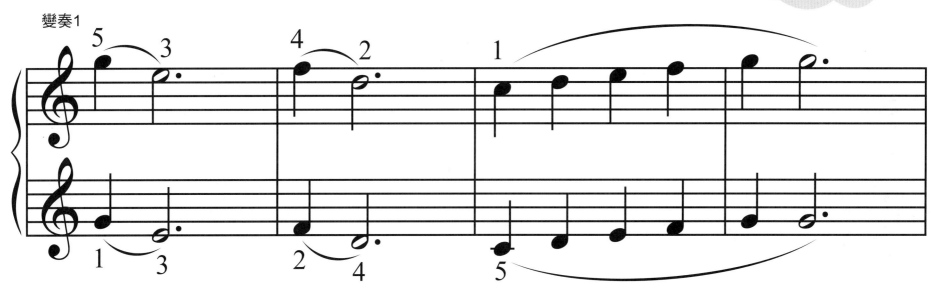

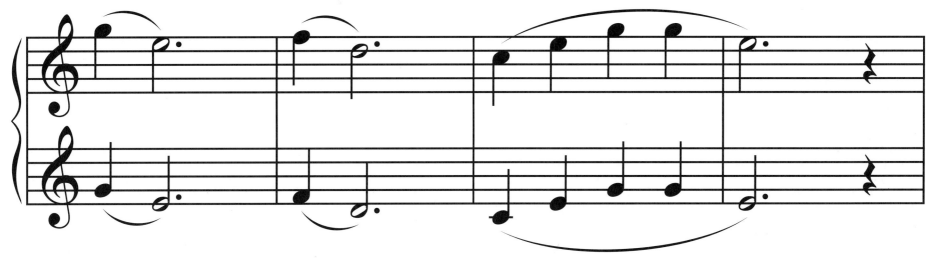

小蜜蜂

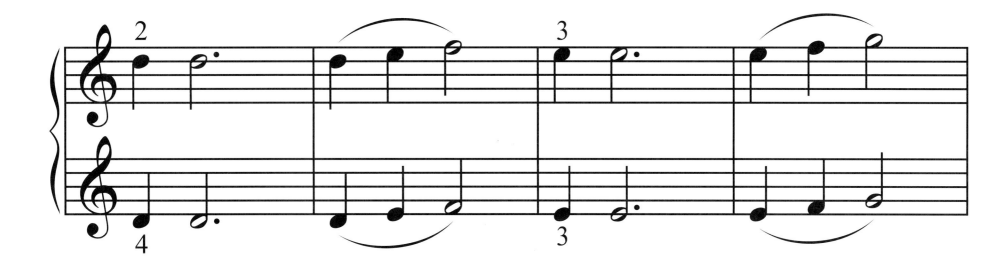

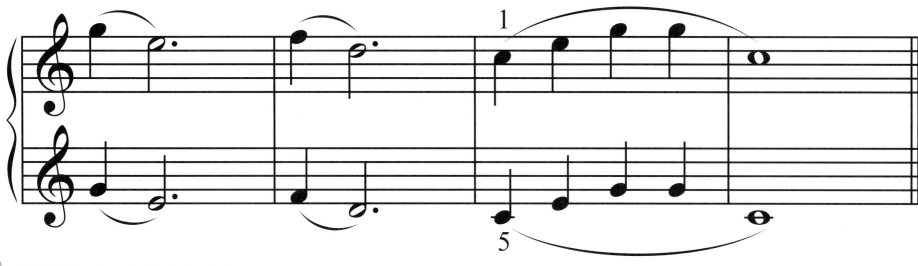

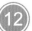

注意間奏8小節
變奏2

小蜜蜂

13

小蜜蜂

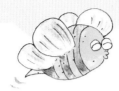

NO.6
糖果工人

（拜爾8-10程度）
注意事項：前奏4小節 / 間奏4小節

作曲： 瑞士民謠
編曲： 劉怡君

CD/11.12

Allegretto（♩ = 120）

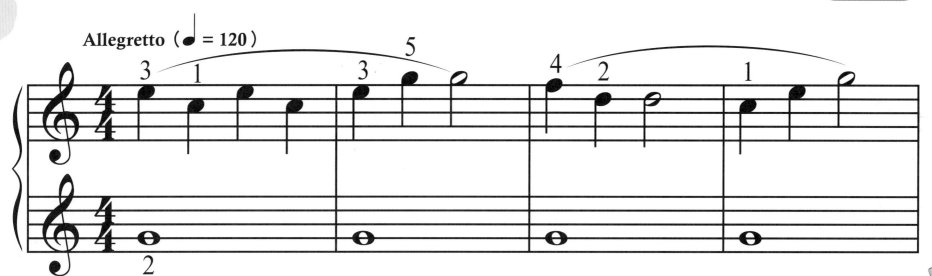

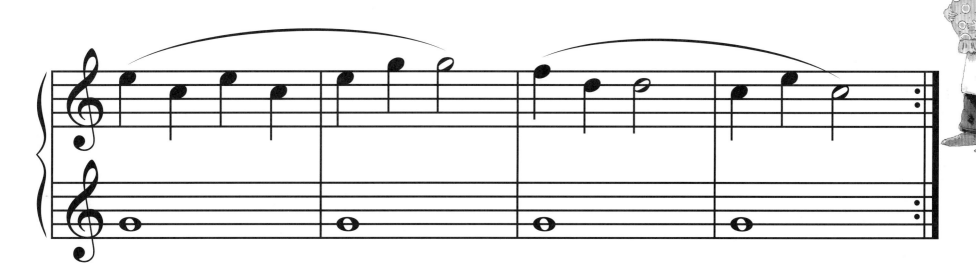

小河

（拜爾8-10程度）
注意事項：前奏8小節 / 間奏8小節

作曲：吉爾伯
編曲：何真真

CD/13.14

Allegretto（♩ = 108）

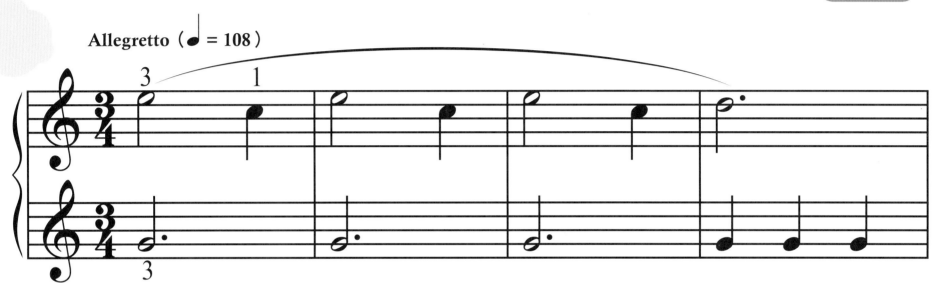

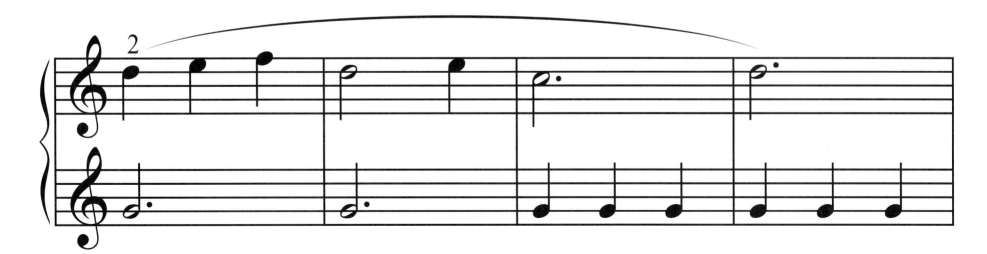

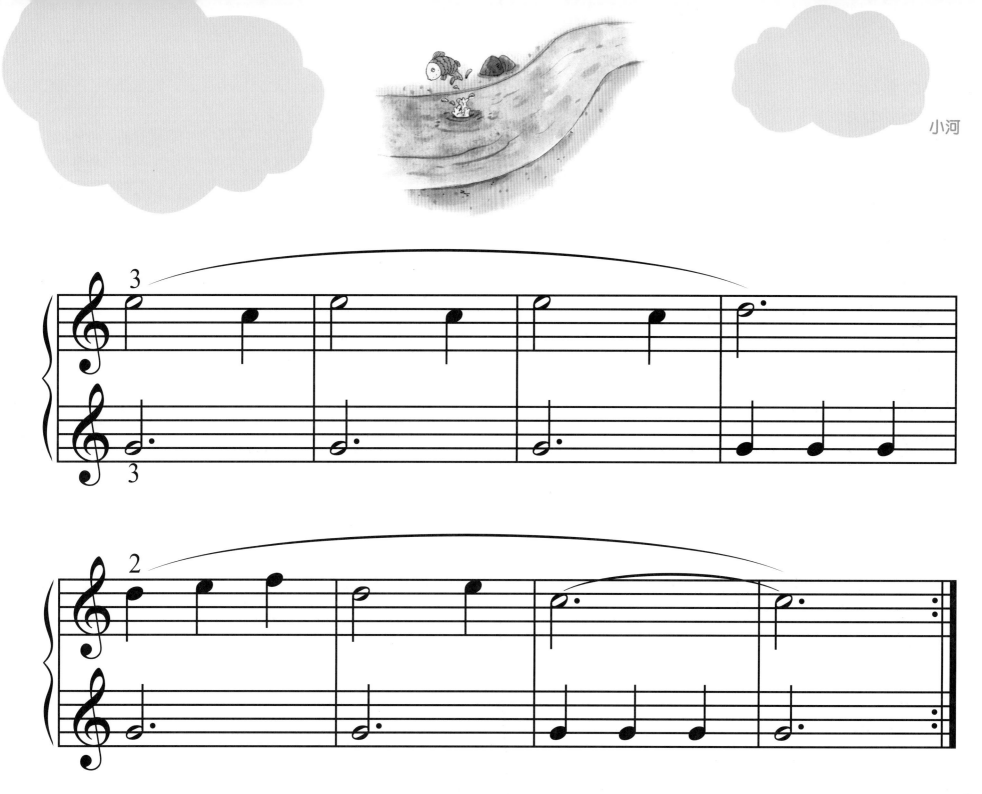

小河

NO.8
下課囉

（拜爾8-10程度）

注意事項：前奏8小節 / 間奏8小節

作曲：歐洲民謠
編曲：何真真

CD/15.16

Allegretto（♩ = 102）

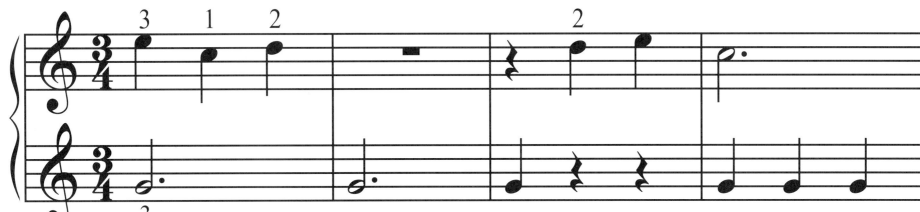

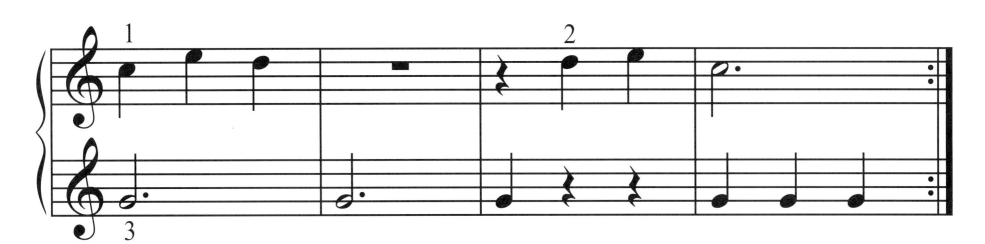

NO.9
小矮人做鞋子

（拜爾11-12程度）

注意事項：前奏4小節 / 第一次間奏4小節 / 第二次間奏4小節

作曲： 瑞典民謠

編曲： 劉怡君

CD/17.18

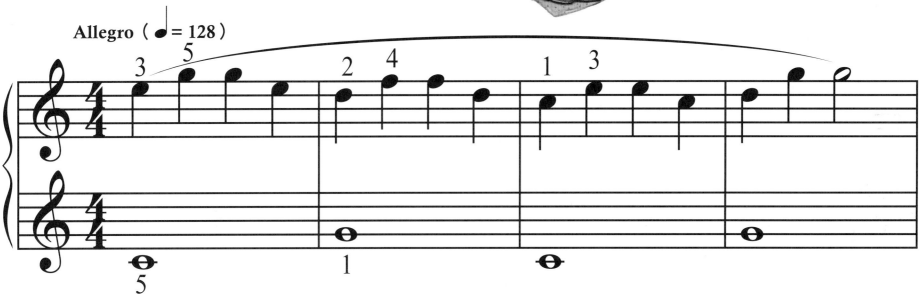

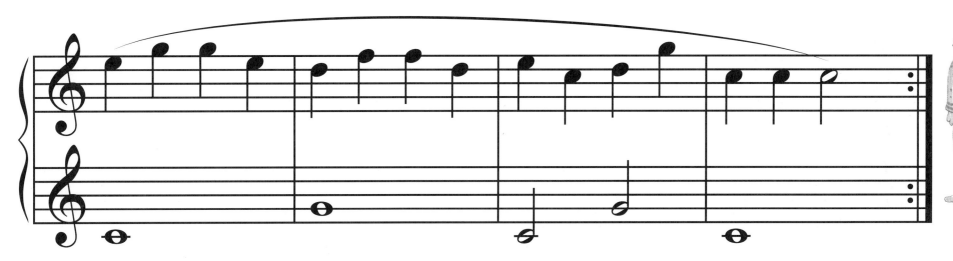

NO.10
火車快飛

（拜爾13-20程度）

注意事項：總共演奏3次 / 前奏8小節 / 第一次間奏4小節 / 第二次間奏8小節

作曲： 沈秉廉

編曲： 何真真

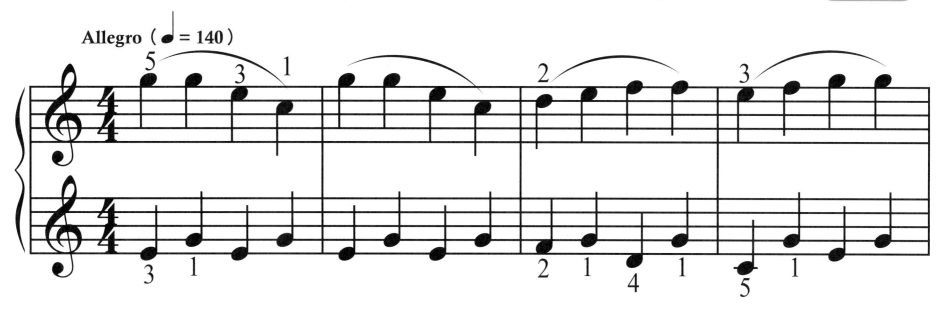

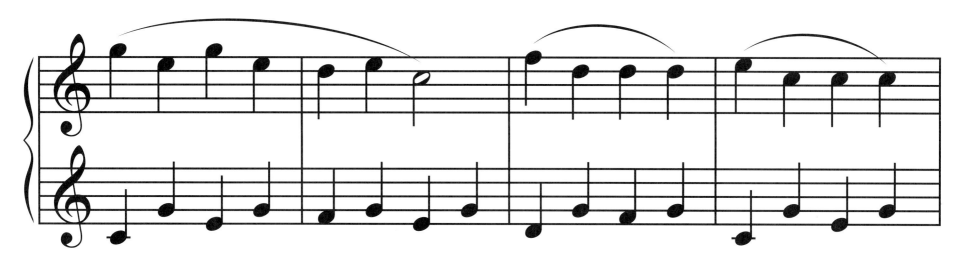

火車快飛

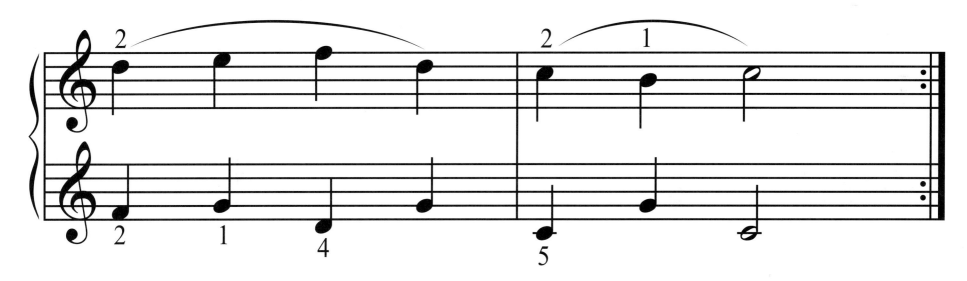

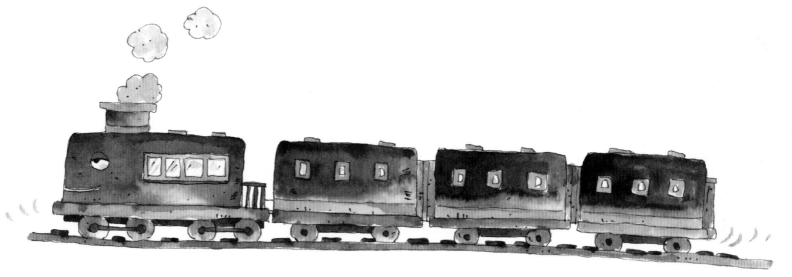

NO.11
蝴蝶飛呀

（拜爾13-20程度）

注意事項：前奏6小節 / 間奏4小節

作曲：德國民謠

編曲：劉怡君

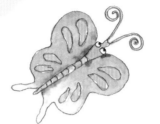

Prestissimo（♩ = 200）

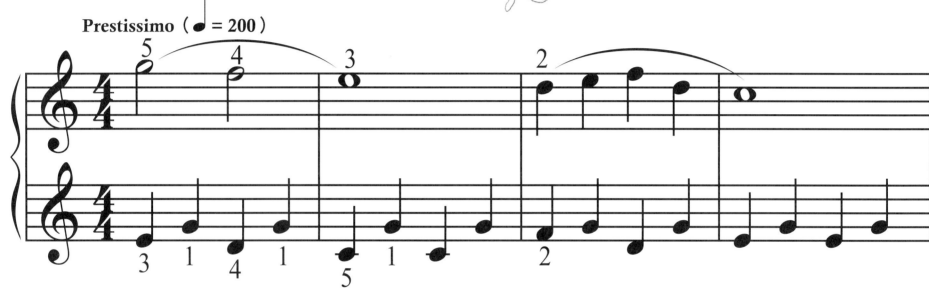

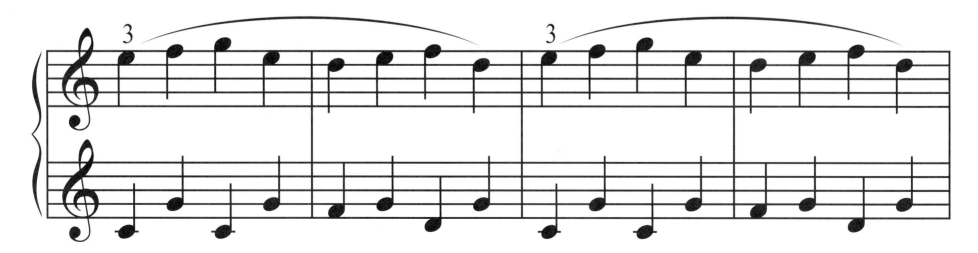

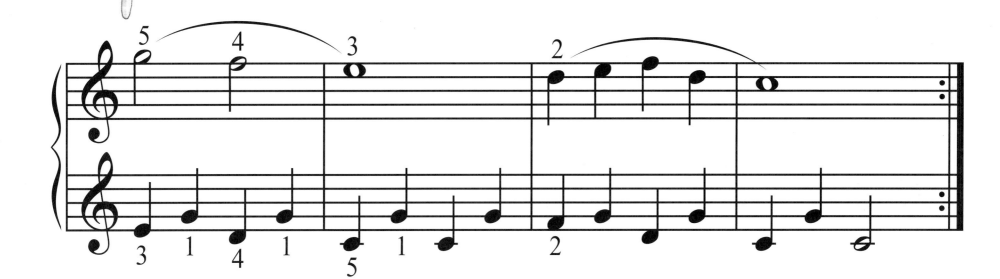

蝴蝶飛呀

NO.12
咕咕鳥

（拜爾13-20程度）

注意事項：前奏6小節 / 間奏3小節

作曲：德國民謠

編曲：劉怡君

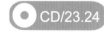
CD/23.24

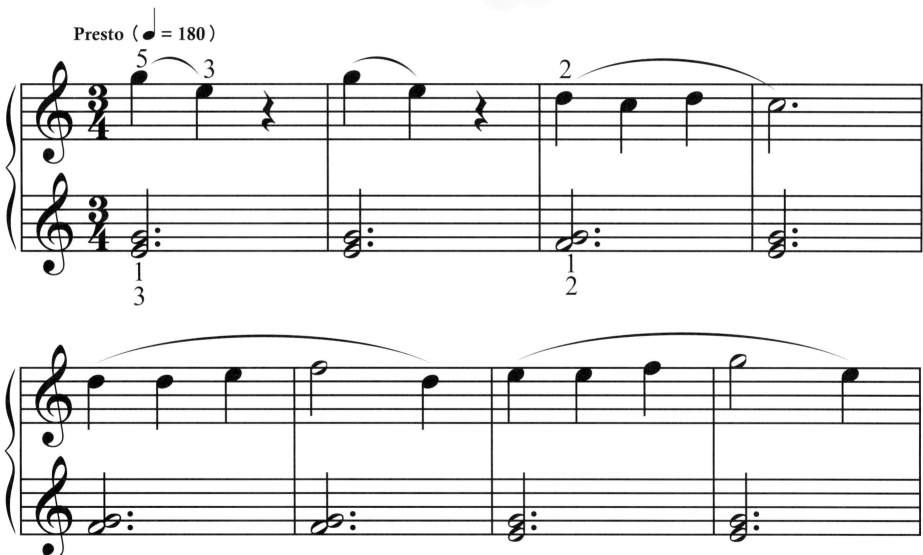

咕咕鳥

間奏3小節
變成電子鳥了！

咕咕鳥

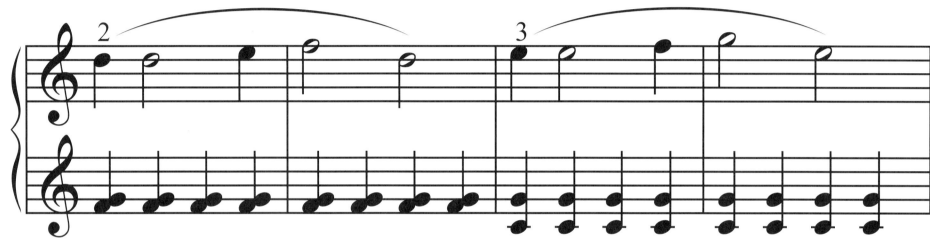

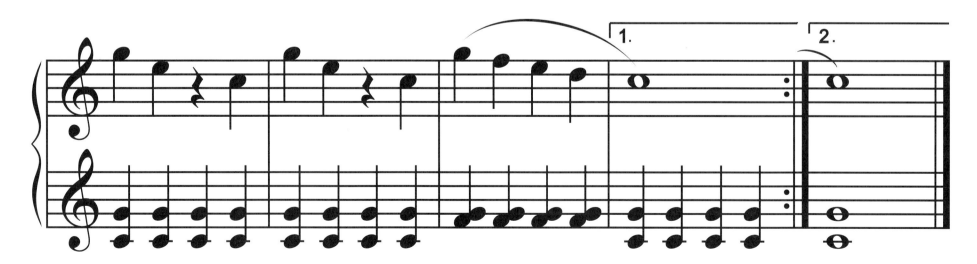

歡樂頌

（拜爾13-20程度）

注意事項：前奏2小節 / 第一段請反覆兩遍，第一遍只彈右手部份

作曲：貝多芬
編曲：劉怡君

CD/25.26

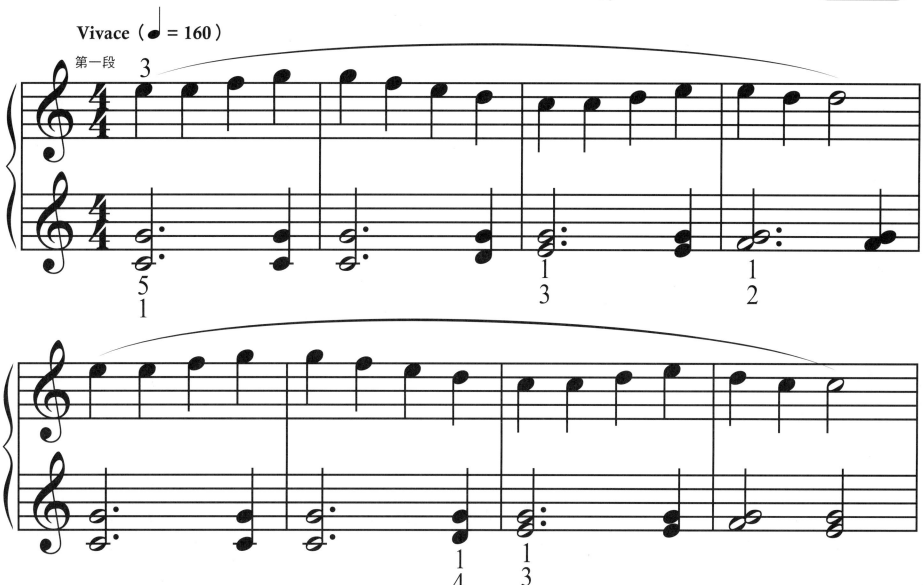

歡樂頌

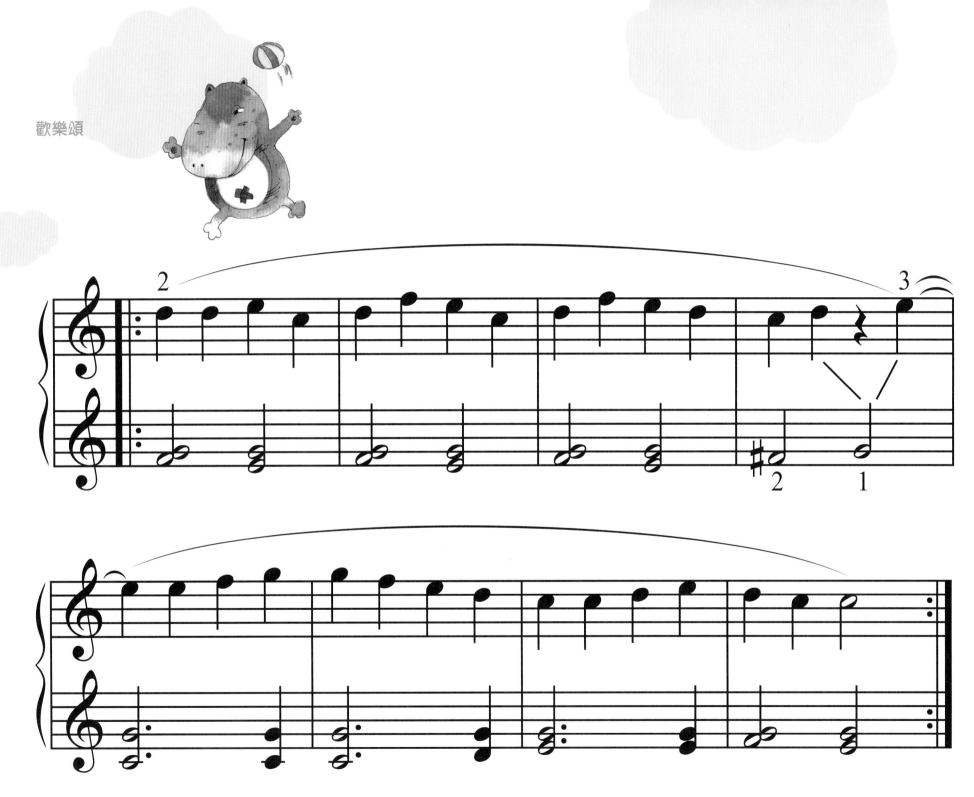

Allegretto（♩ = 102）

第二段

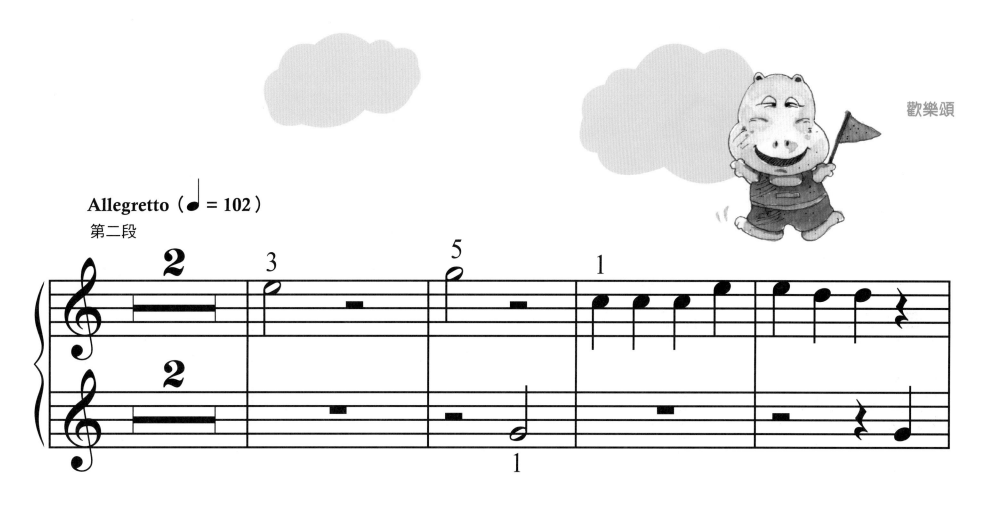

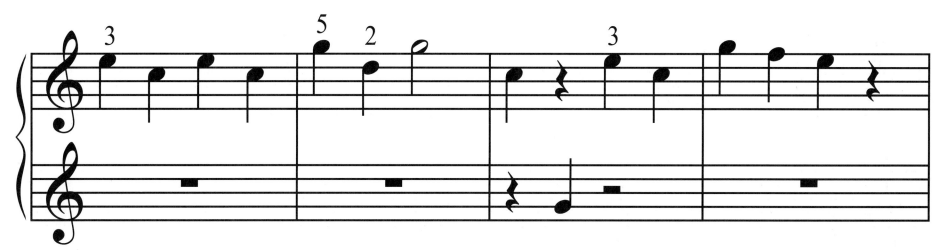

歡樂頌

歡樂頌

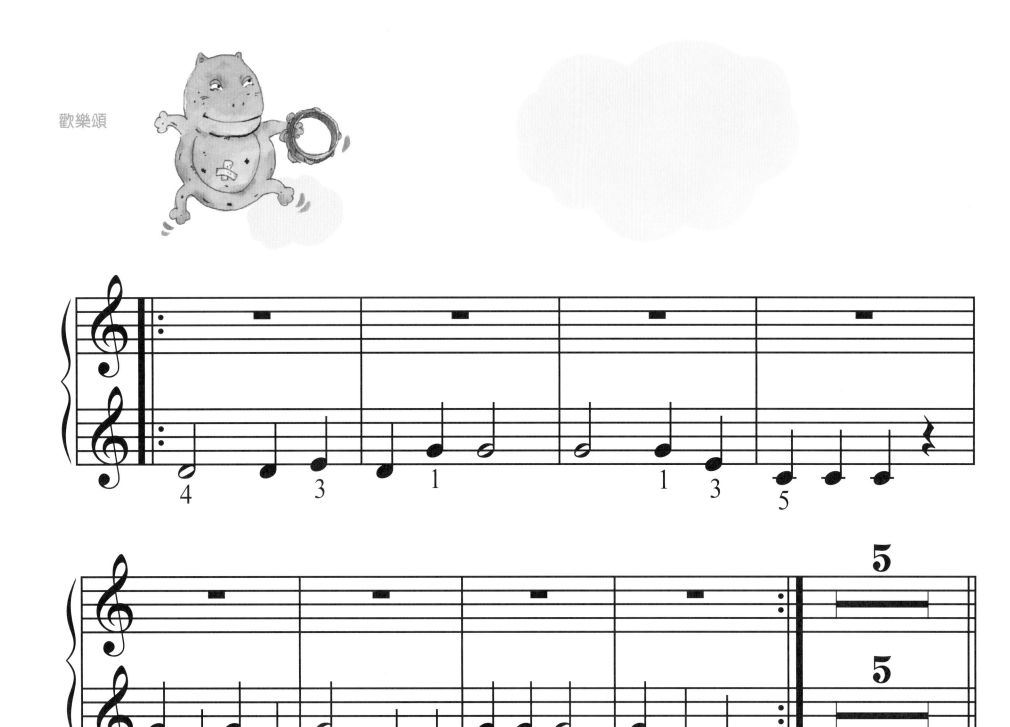

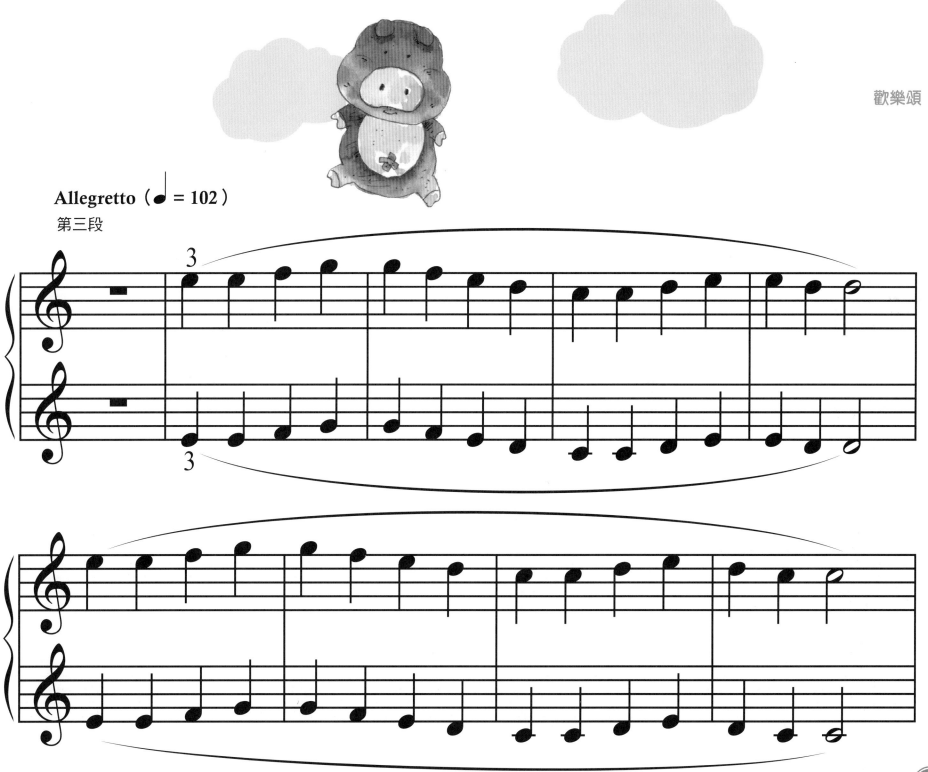

歡樂頌

Allegretto（♩ = 102）

第三段

31

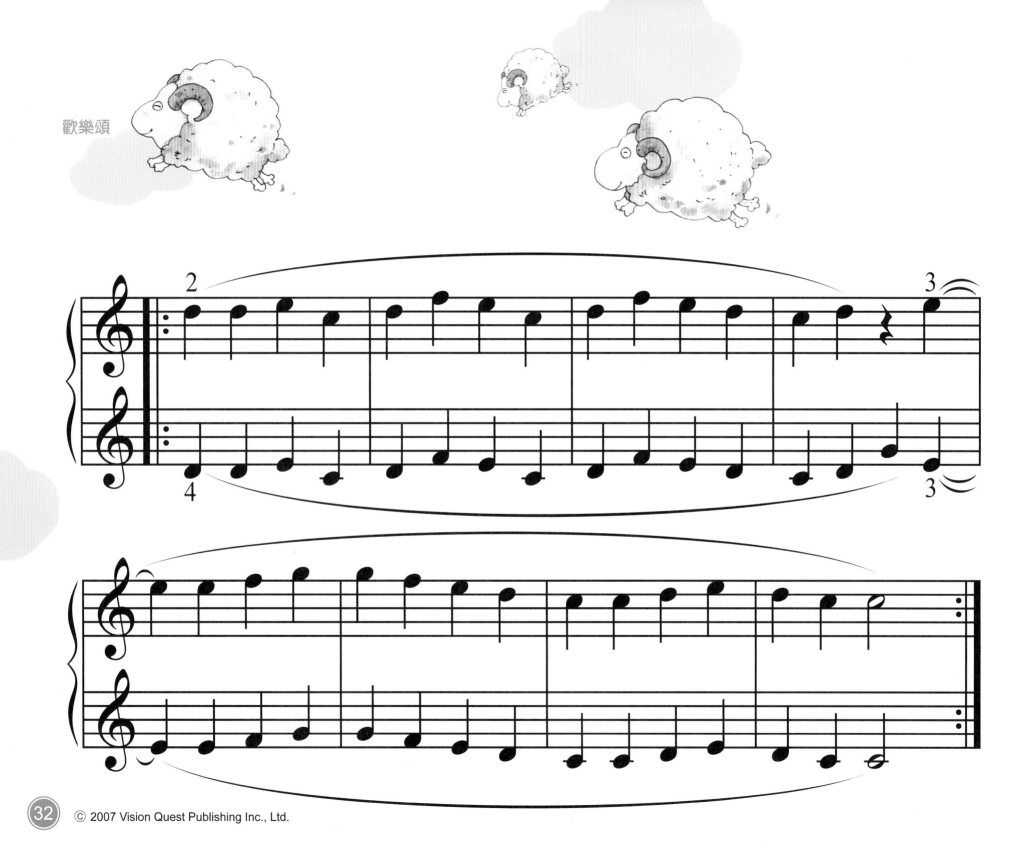

NO.14
祈晴娃娃

（拜爾21-31程度）

注意事項：前奏4小節 / 間奏4小節

作曲：美國民謠

編曲：劉怡君

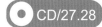 CD/27.28

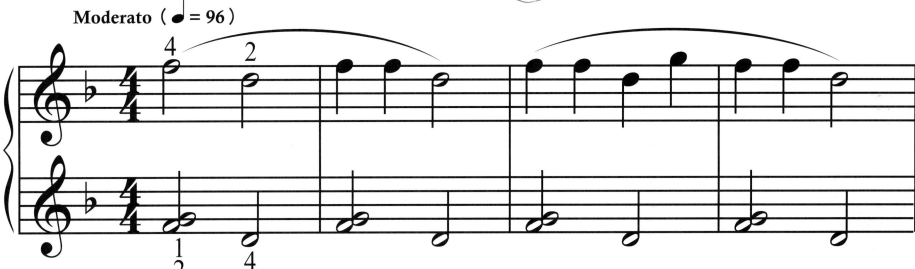

33

NO.15
小驢和老鴨

（拜爾21-31程度）
注意事項：前奏4小節 / 間奏2小節

作曲：美國童謠
編曲：劉怡君

CD/29.30

Allegretto（♩ = 118）

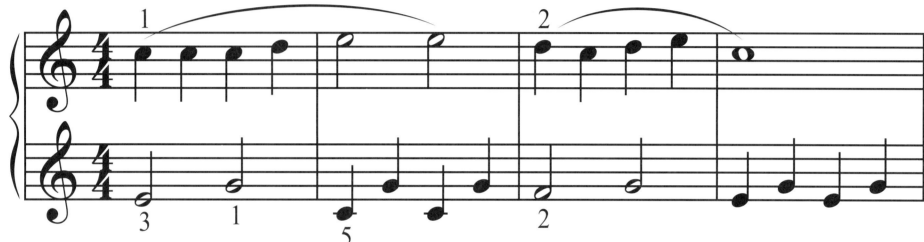

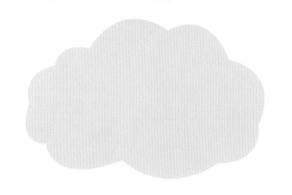

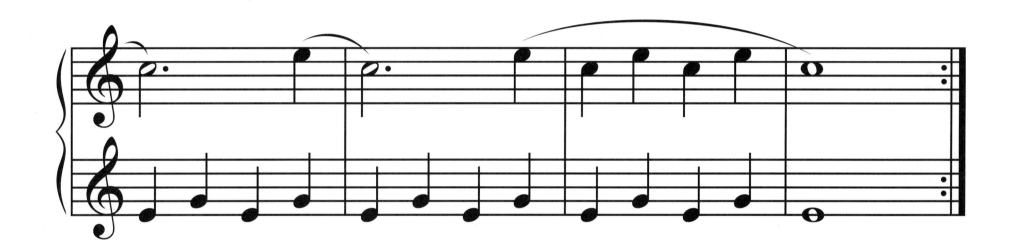

NO.16
王老先生的農場

（拜爾21-31程度）

注意事項：前奏8小節 / 間奏8小節

作曲：美國民謠

編曲：何真真

 CD/31.32

Vivace（♩ = 170）

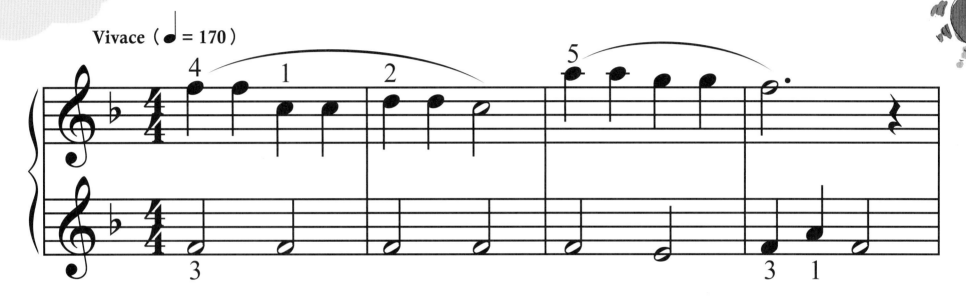

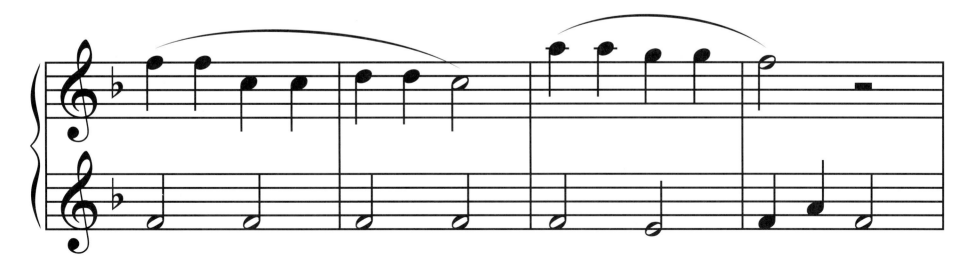

王老先生的農場

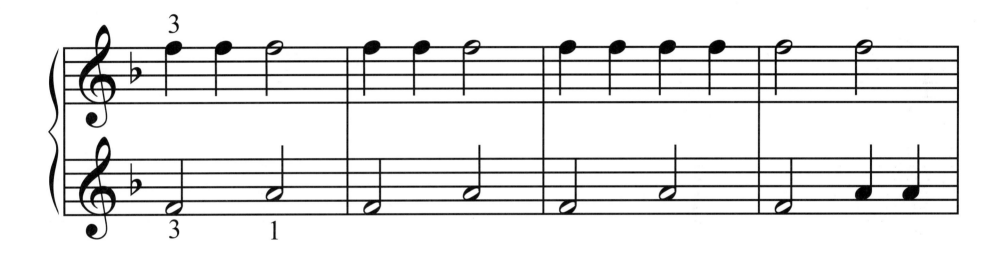

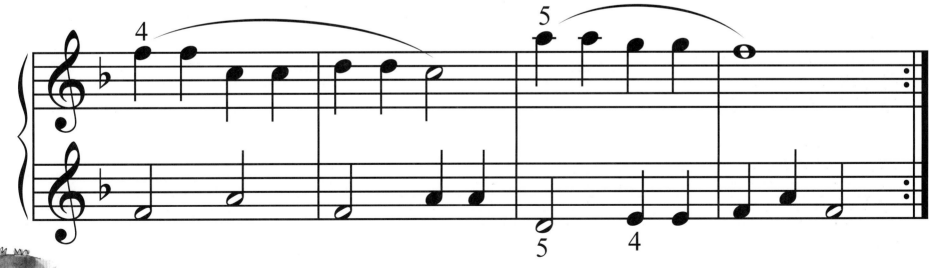

NO.17
聖誕鈴聲

（拜爾21-31程度）
注意事項：前奏8小節 / 間奏4小節

作曲：皮爾龐
編曲：何真真

CD/33.34

Vivace（♩ = 168）

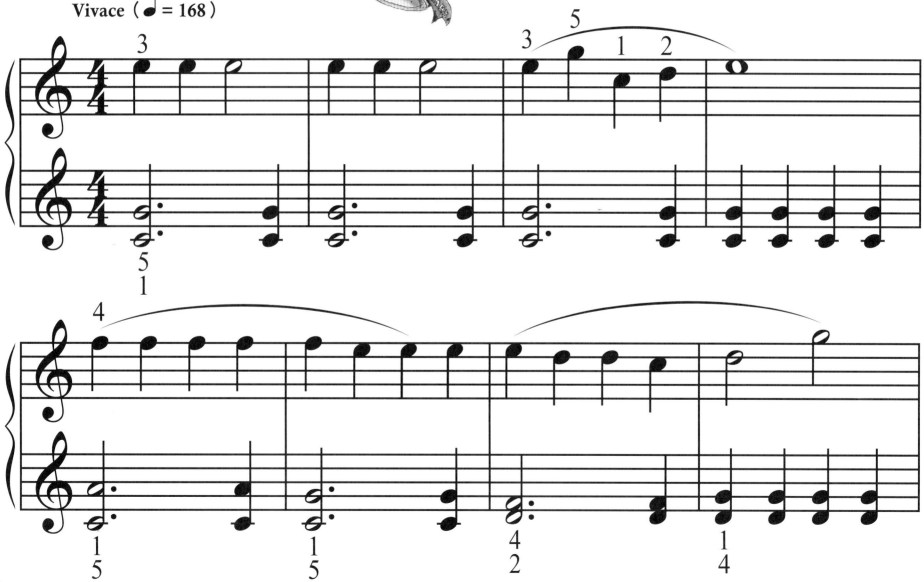

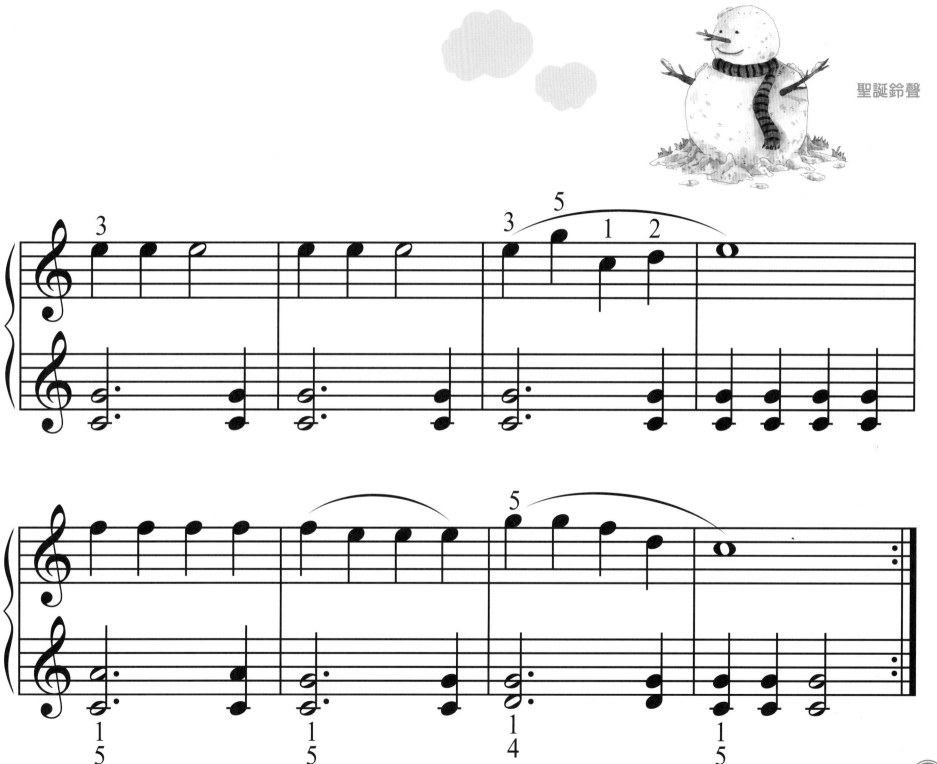

聖誕鈴聲

NO.18
聖者進城來了

（拜爾21-31程度）

注意事項：前奏1小節 / 間奏1小節

作曲： 傳統頌歌

編曲： 劉怡君

 CD/35.36

Prestissimo （♩ = 206）

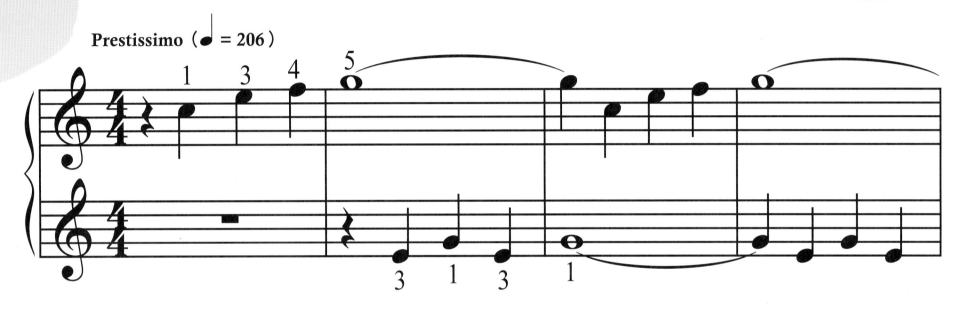

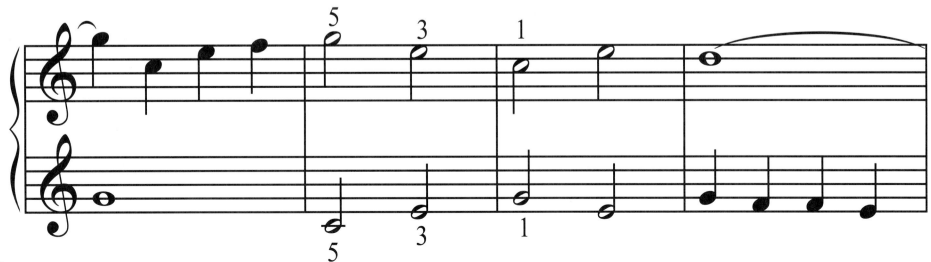

聖者進城來了

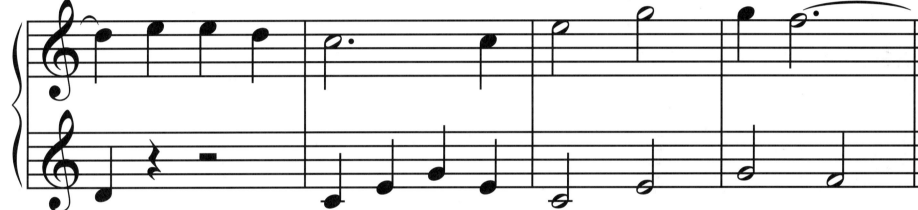

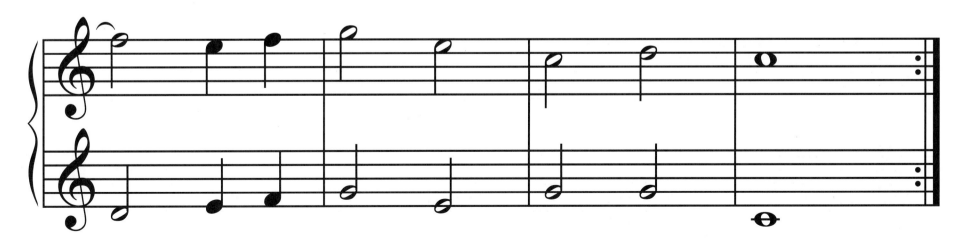

NO.19
小星星

（拜爾21-31程度）
注意事項：前奏8小節 / 變奏2之前有間奏8小節

作曲：歐洲歌謠
編曲：何真真

CD/37.38

Moderato（♩ = 100）

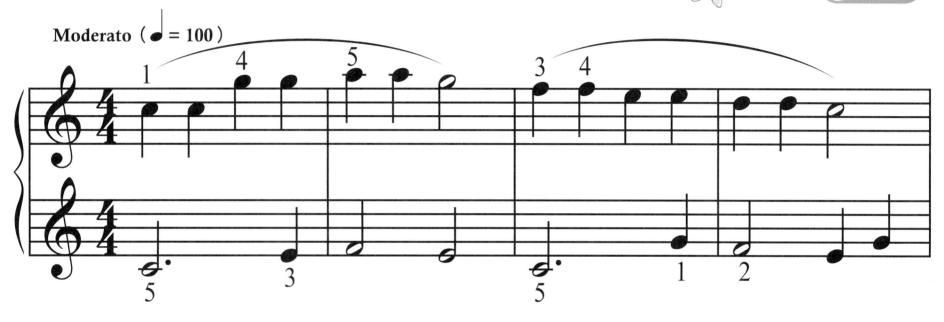

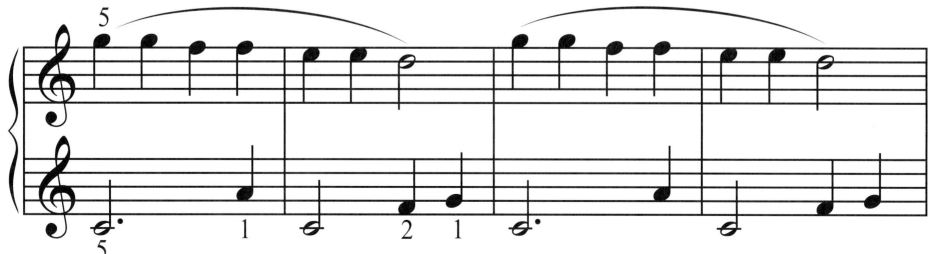

小星星

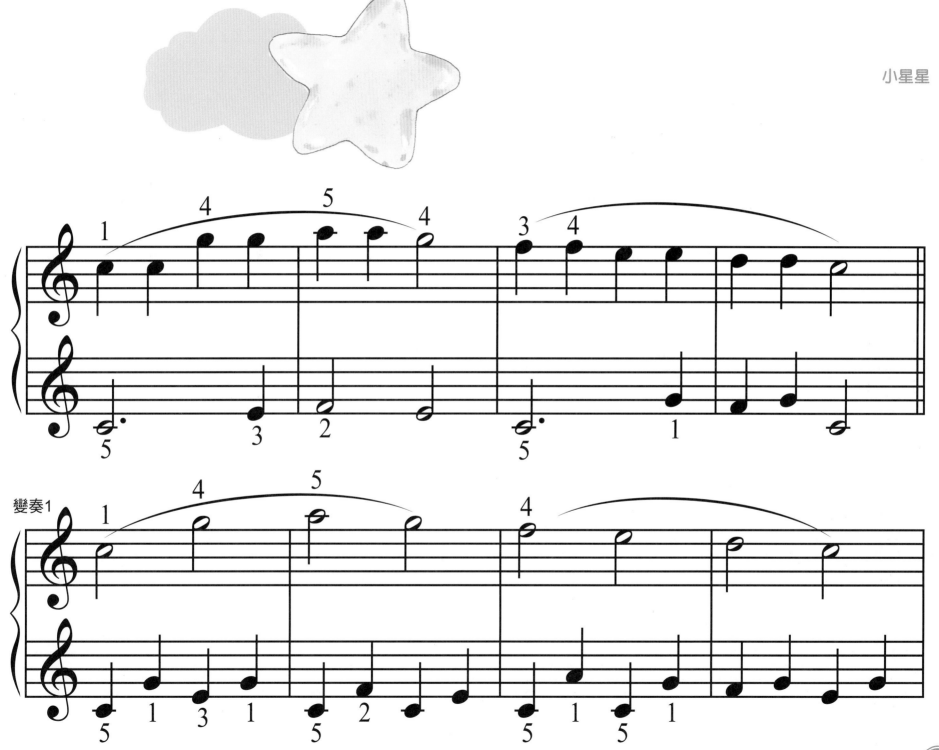

43

小星星

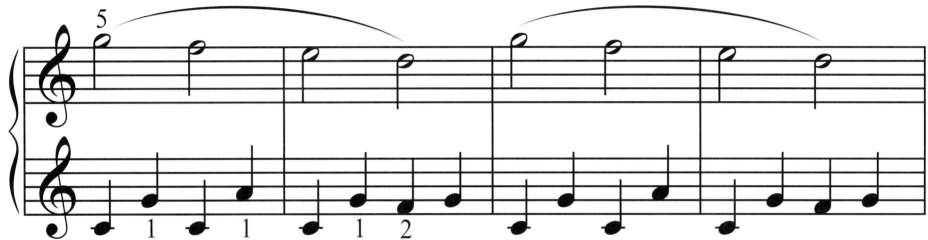

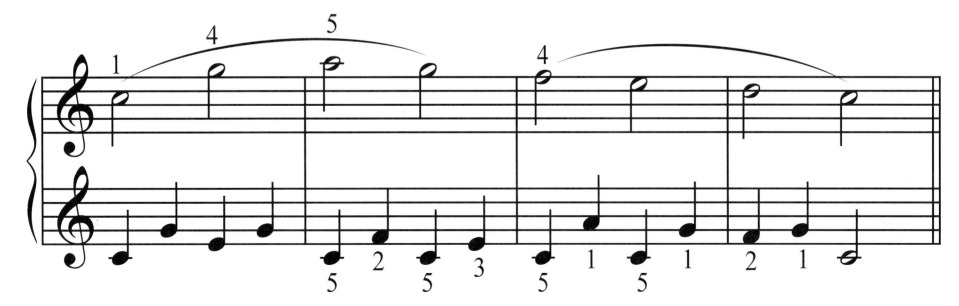

小星星

注意間奏8小節

變奏2

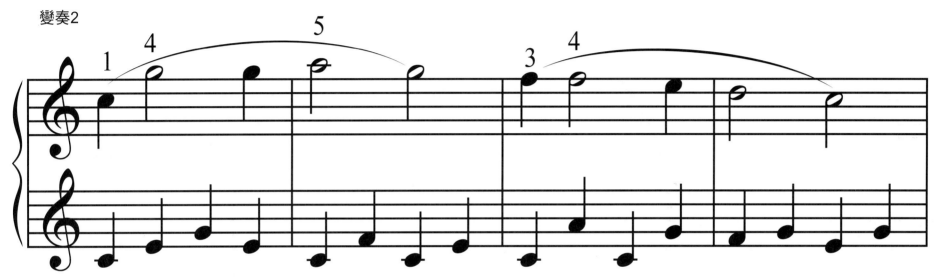

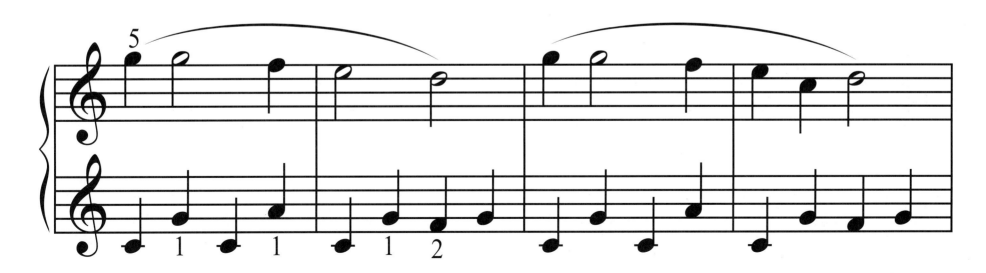

45

小星星

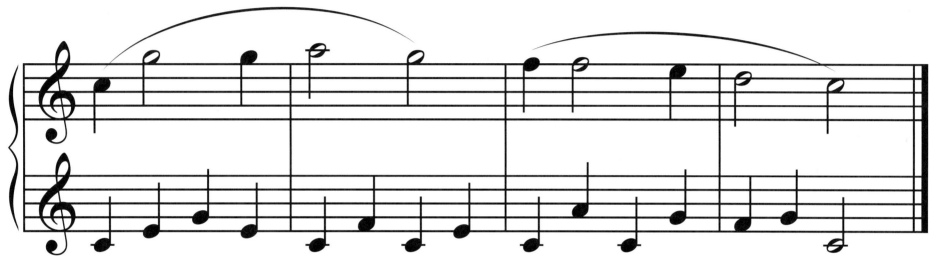

鋼琴晉級證書
Certificate Of Piano Performing

茲證明 學生
This certificate verifies

已完成 **拜爾併用曲集 第二級** 課程
has completed the course of Playtime Piano Course Level 2

並取得進入第三級資格
and may proceed to Level 3

恭禧你！
Congratulations

老師 *teacher*

日期 *date*

麥書文化

《單數號曲目》
為完整音樂，加入鋼琴彈奏的部份，建議老師在教導每一首樂曲之前，先與學生共同讀譜，並配合於聽CD中完整音樂一次，使學生對整首曲子的進行有全盤的了解。

《雙數號曲目》
為伴奏音樂，鋼琴部份消音，學生練熟曲子之後，應該配合伴奏音樂彈奏，老師也能藉此評估學生的熟練度、節奏感、技巧及音樂性。

編著簡歷

何真真　美國Berklee College of Music爵士碩士畢，現任實踐大學兼任講師，也是音樂創作人、製作人、音樂單曲出版有「三顆貓餅乾」、「記憶的美好」，風潮唱片發行，專題著作有「爵士和聲樂理」與「爵士和聲樂理習題」，也曾為舞台劇、電視廣告與連續劇製作許多配樂。

劉怡君　美國Berklee College of Music畢，從事鋼琴教學工作多年，對於兒童音樂教育有豐富的經驗，多次應邀擔任爵士鋼琴大賽決賽評審，也曾為傳統劇曲製作配樂。